名家篆書叢帖

鄧石如篆書庾信四讚

孫寶文編

上海辭書出版社

2

平鳳番光
帝米老夆
南中齊鳳

龍淵
坐麻
間邱

黃帝見廣成子贊　鈍翁

大舜蒸于歷山贊

皖水鄧石如

3

兩

珠

連

車

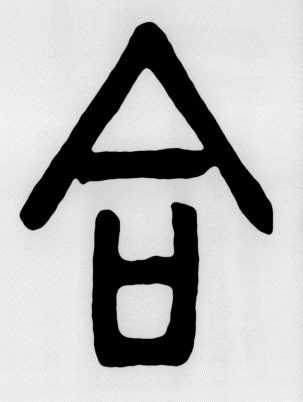

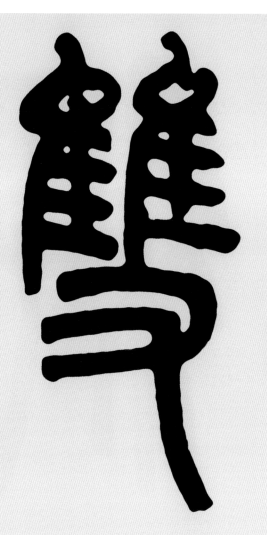

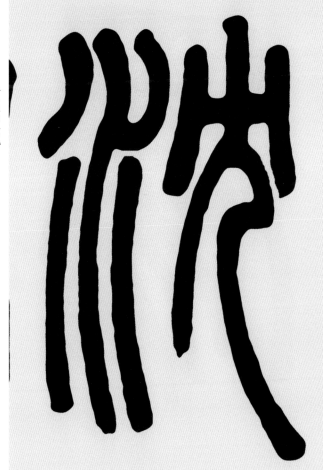

祥

穀

奮

爲

穀爲祥樹

6

桑成樂林

三方落網

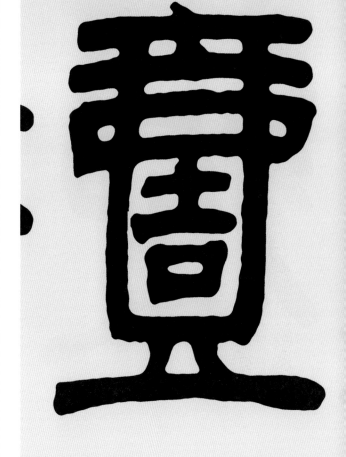

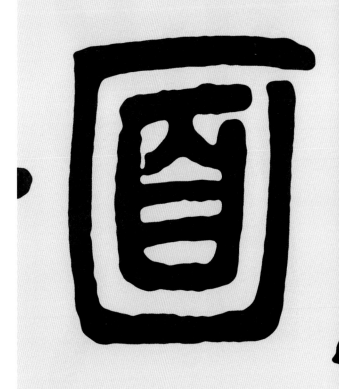

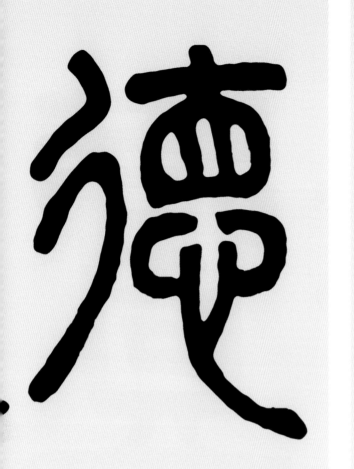

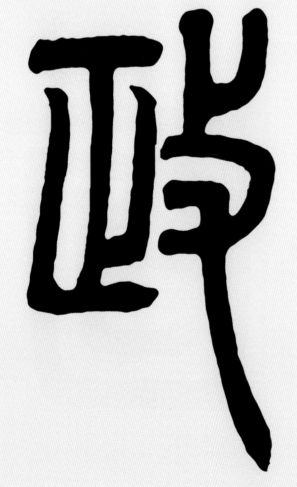

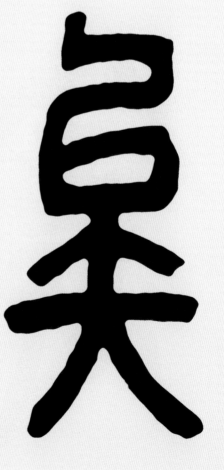

聖矣德政

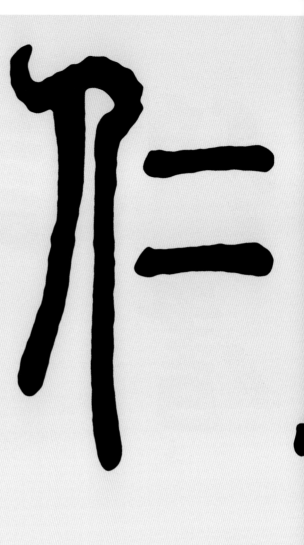

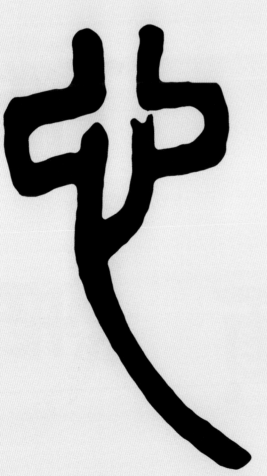

成湯解網讚

解網讚

伯書

讚

頑

成湯解網

成湯解網讚　頑伯書

言歸養老

曰

歸

養

餐

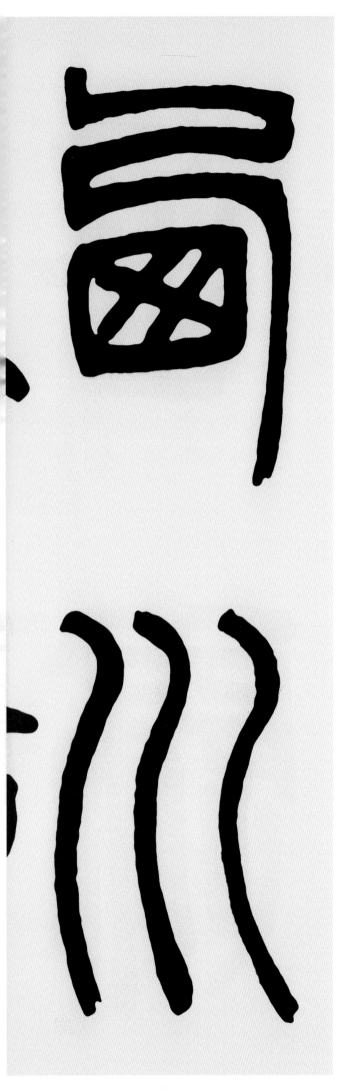
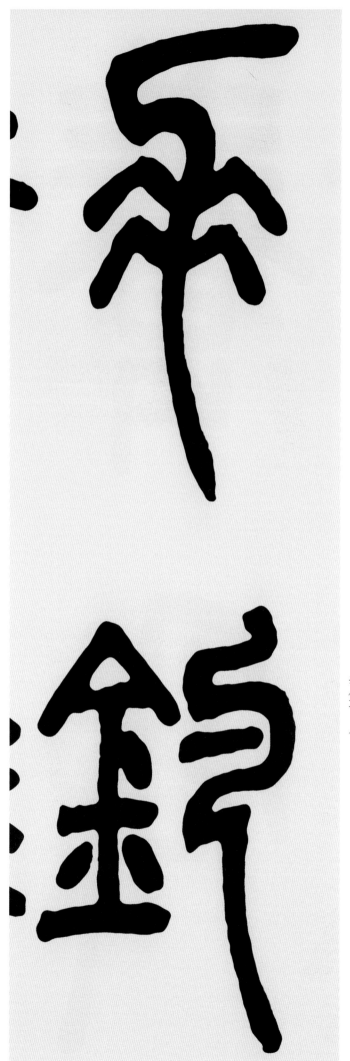

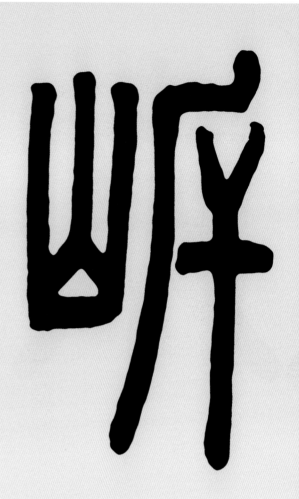

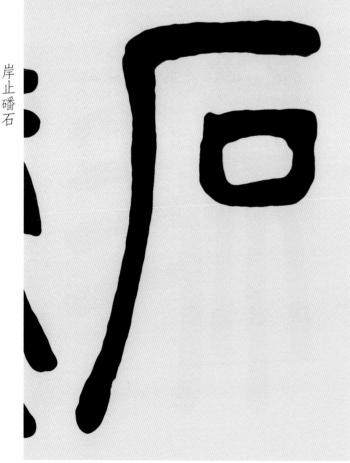

岸止磻石

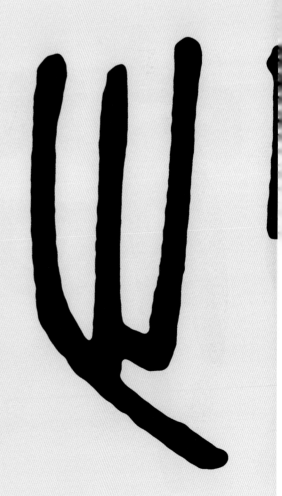

水

船

谿

維

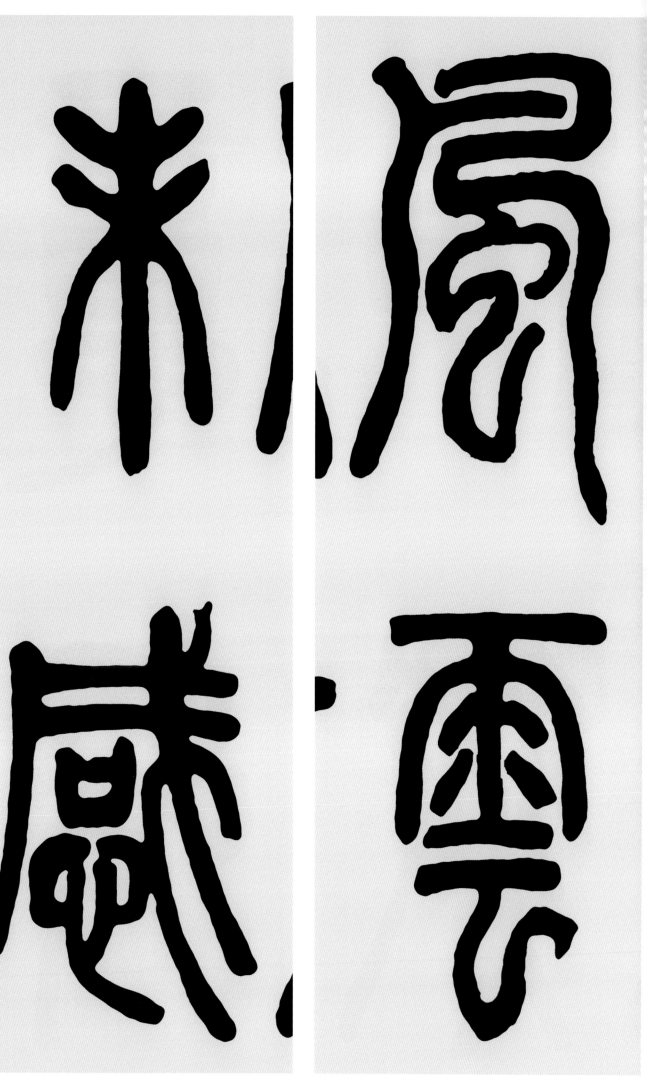

風雲未感

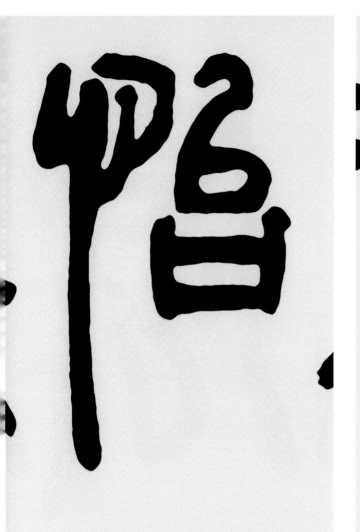

意氣怡然

20

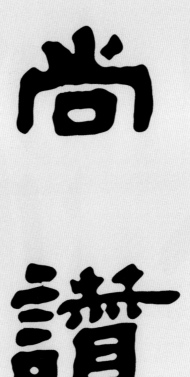

文王見呂

尚讚

白山人

寬

文王見呂尚讚　完白山人

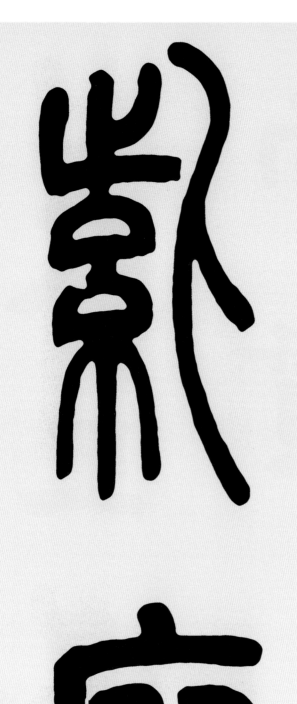

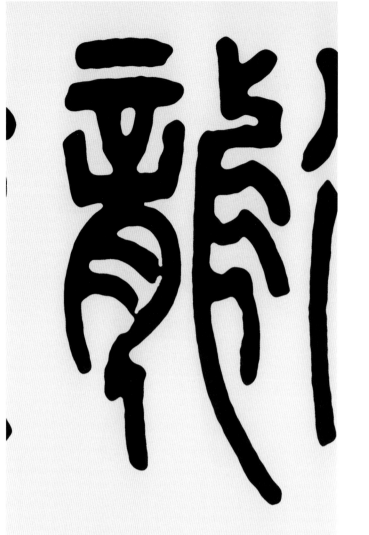

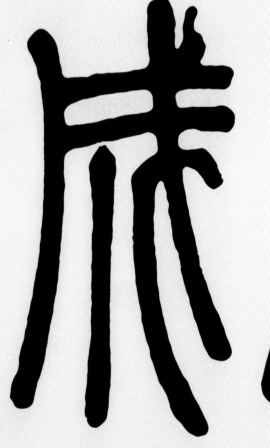

龍湖鼎成

24

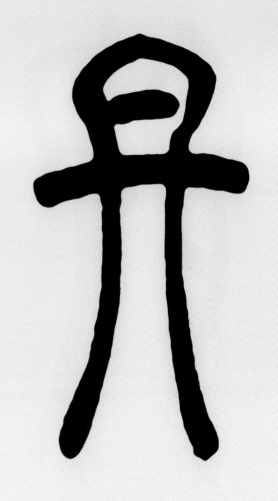

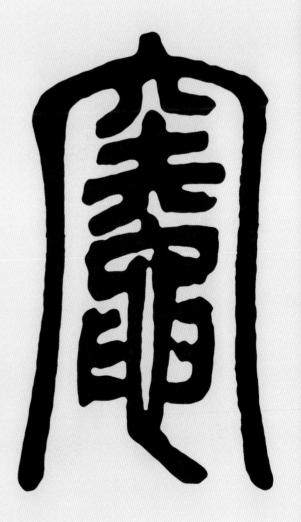

丹竈珠流

25

落木先穮

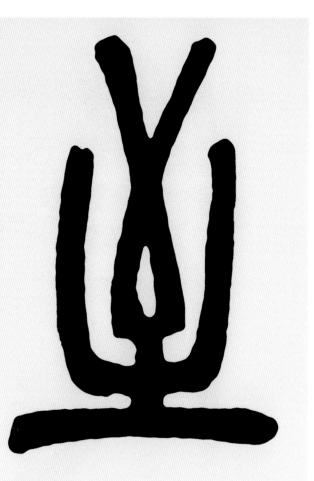

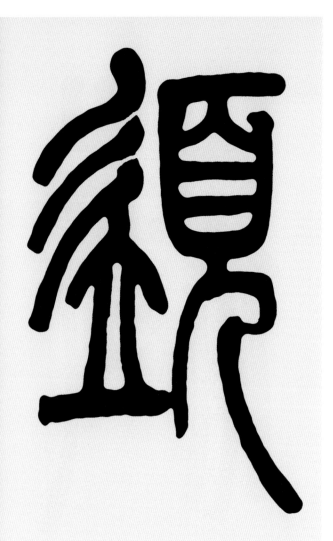

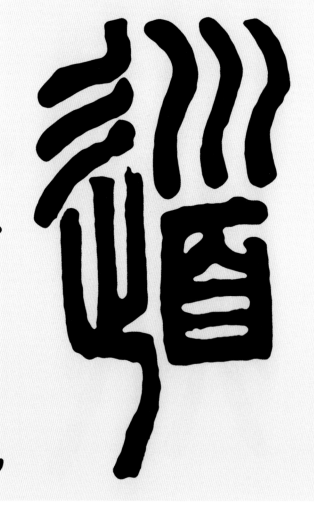

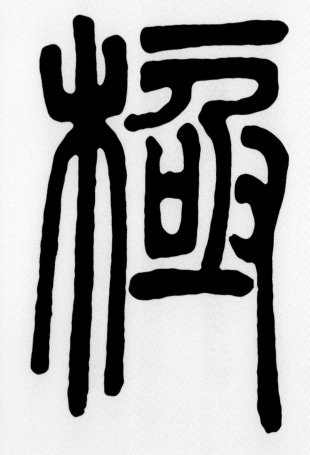

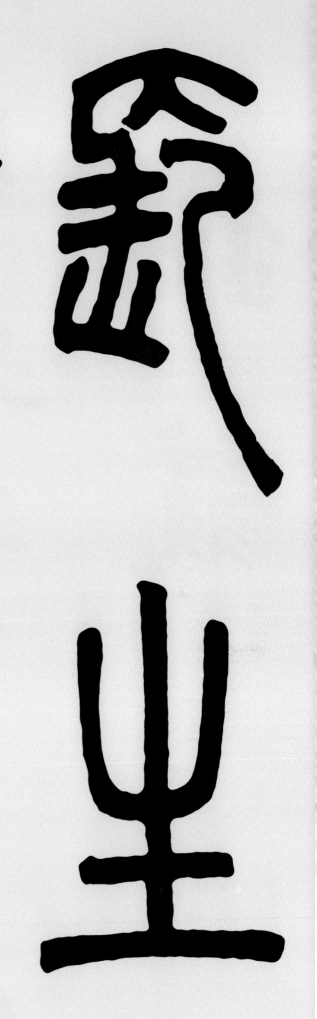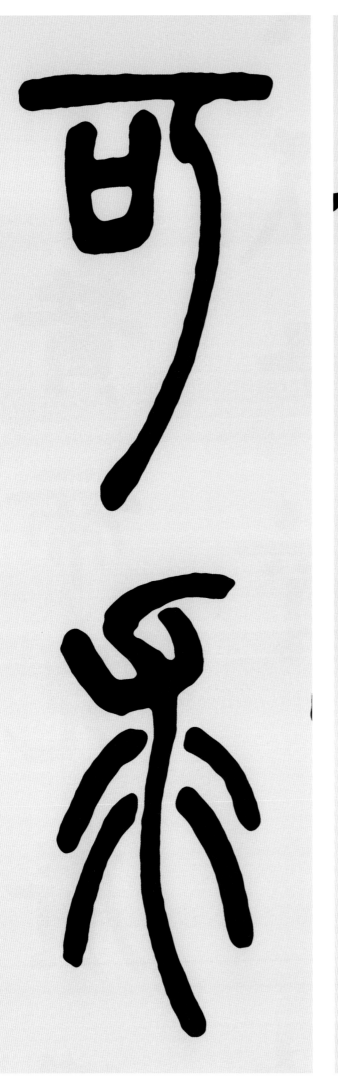

長生可求

鈍翁

成子贊

黃帝見廣

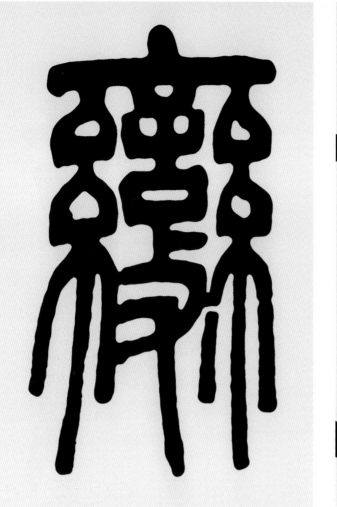

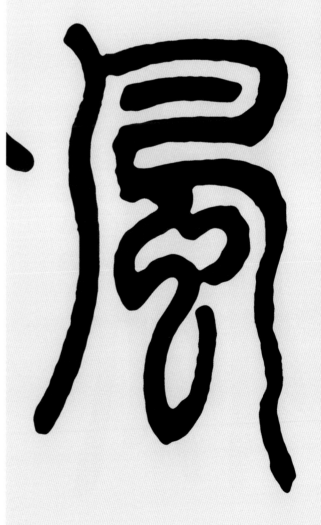

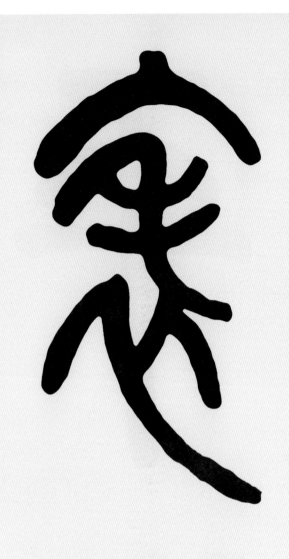

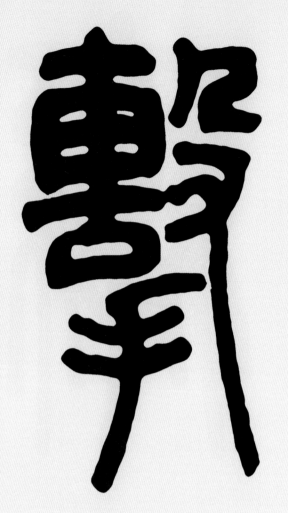

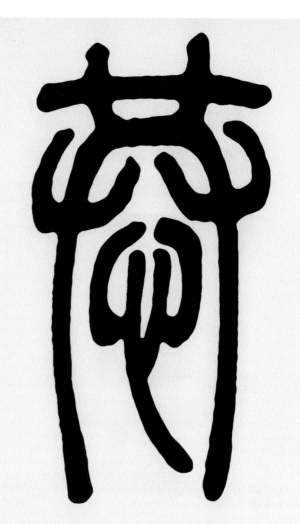

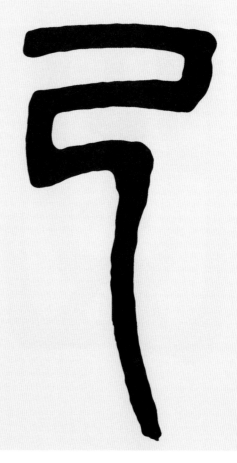

恭己無爲

大舜舞干戚贊　　皖水鄧石如

大舜舞干戚
贊皖水
鄧石如